MANUEL

DU

DESSINATEUR

ET DE

L'AQUARELLISTE

LAGNY. — IMPRIMERIE DE D. THIÉRY ET Cⁱᴱ

MANUEL

DU

DESSINATEUR

ET DE

L'AQUARELLISTE

ORNÉ

DE PLUSIEURS JOLIS CROQUIS RETOUCHÉS AU PINCEAU

PAR

Ad. MIDY fils

Professeur de peinture à l'huile et à l'aquarelle

PARIS

CHEZ L'AUTEUR	RENAULD, LIBRAIRE
RUE DE MIROMESNIL, 47, PRÈS L'ÉLYSÉE	10, QUAI DU LOUVRE

DÉDIÉ PAR L'AUTEUR

A SON ALTESSE

LE PRINCE KARA-GEORGES

SON ÉLÈVE

L'AUTEUR AU LECTEUR

L'AUTEUR AU LECTEUR

Il y a dix ans environ que pour complaire à un éditeur de mes amis j'écrivis cinq ou six manuels, entre autres, celui du Dessinateur et celui de l'Amateur d'aquarelle.

Depuis, plusieurs éditions en furent faites, mais lorsque parut une des dernières, quelques-uns de mes élèves crurent devoir me prévenir que ma brochure primitive n'était plus reconnaissable, qu'à mon enseignement on en avait substitué un autre, que surtout le manuel ayant pour titre l'*Aquarelle en six leçons* ne pouvait plus paraître sous mon nom sans me nuire, et que je ferais bien d'en publier une nouvelle édition à laquelle, profitant de la circonstance, je donnerais plus d'extension.

De là, le *Manuel de l'aquarelliste* que voici.

Mais, j'ai cru devoir le faire précéder du *Manuel du dessinateur*, qui en est comme la préface obligée et qui renferme des conseils indispensables à toute personne voulant commencer sans maître le dessin afin de se préparer à l'étude de l'aquarelle.

MANUEL DU DESSINATEUR

J'écrivais naguère les lignes suivantes pour les lecteurs du *Mentor de la Jeunesse* auxquels je m'adressais :

« Si nous en croyons Bossuet, le dessin est un des plus excellents ouvrages de l'esprit, il n'y a donc rien que l'homme doive plus cultiver. En l'étudiant, en effet, vous passerez le temps utilement et agréablement et s'il n'en résulte pas pour vous un talent réel, au moins y gagnerez-vous un coup d'œil plus sûr, de l'adresse, de la légèreté dans la main — et puis enfin, pour ceux d'entre vous qui doivent arriver à un résultat, ne sera-ce pas une chose charmante que de pouvoir fixer sur le papier d'aimables et trop fugitifs souvenirs : — un beau ciel — une ruine imposante — l'intérieur de la vieille église du village dans lequel se sera écoulée votre rieuse enfance, et, chose qui vaut mieux encore, de retracer sur votre album les traits d'un père, d'une mère bien-aimée, que peut-être un jour vous ne pourrez plus retrouver que là, et dans votre souvenir.

— Ce que je disais alors à mes jeunes lecteurs du *Mentor*, je le dis

aujourd'hui à tous, car on ne saurait trop le répéter, il n'est pas de branche des arts, de la science et de l'industrie pour lesquelles la connaissance du dessin ne soit indispensable.

Pour en avoir la preuve, il suffit de regarder autour de soi ; car, s'il est vrai de dire que le statuaire, le peintre, le graveur, l'architecte doivent posséder à fond cette connaissance, elle est aussi le point de départ du mécanicien, du décorateur, de l'orfèvre, du tapissier — du frabricant de cachemires, de dentelles, d'étoffes, de papiers peints, et de tant d'autres industries dont la nomenclature ne saurait trouver place ici.

C'est pourquoi cette étude se trouve rangée à l'heure qu'il est parmi les plus indispensables, auprès de l'écriture et du calcul, et cela est d'autant plus sage que tout l'avenir de l'homme le mieux doué peut se trouver entravé pour l'avoir négligée.

Ce que nous tenons encore à établir, c'est que pour les gens du monde, pour tous ceux qui sont appelés à jouir des avantages et des priviléges de la fortune, l'étude du dessin est la source d'une foule d'occupations agréables ; car, lors même que pour le plus grand nombre elle ne devrait pas servir d'introduction à la peinture à l'huile, au pastel ou à l'aquarelle, au moins faciliterait-elle l'exécution de ces mille petits travaux qui occupent les loisirs intelligents des heureux de ce monde.

DU DESSIN EN GÉNÉRAL

Sous la dénomination générale de dessin, on comprend le dessin linéaire, autrement dit : le dessin à *la règle et au compas*, et le *dessin à vue*, c'est-à-dire la science de retracer tout ce qui se présente à nos yeux, ou tout ce que crée notre imagination.

Le dessin à la règle et au compas procède par mesure géométrique, mesure exacte, et demande moins de science que le dessin à vue; celui-ci saisit, à l'aide du coup d'œil, la forme et l'étendue de tous les objets existants et il en reproduit l'image fidèle; pour en arriver là, il lui suffit d'établir quelques lignes diversement inclinées lesquelles forment une espèce de charpente.

LIGNES HORIZONTALES, VERTICALES ET OBLIQUES

La ligne horizontale est ainsi appelée parce qu'elle se trouve placée dans le sens où l'horizon se montre à nos yeux, elle forme un angle droit avec le rayon central de l'œil du spectateur.

La ligne verticale est celle qui fait aplomb; nous entendons par là que si vous attachez soit un plomb, soit un corps lourd quelconque à l'extré-

mité d'un fil, que, si vous tenez ce fil par son autre extrémité et que vous l'éleviez en le laissant aller librement, ce fil en se tendant décrira une ligne verticale.

En d'autres termes, la ligne horizontale est posée de gauche à droite et la ligne verticale de bas en haut.

On nomme : lignes obliques celles qui sont inclinées et qui tout en faisant angle avec le rayon central ou visuel, ne sont ni verticales ni horizontales, mais qui peuvent se diriger dans toutes les directions intermédiaires à ces deux-là.

Les lignes horizontales, verticales et obliques sont des lignes de face, et vues géométralement, c'est-à-dire qu'elles apparaissent dans leur véritable grandeur; toutes celles qui ne sont pas renfermées dans ces trois catégories sont des lignes fuyantes.

Lorsqu'on veut prendre un aplomb avec son porte-crayon, afin de s'assurer si une ligne tracée sur un modèle est bien une ligne verticale, il faut le prendre et le tenir par l'extrême pointe du crayon et sans trop le serrer ni lui faire éprouver la moindre contrainte, le livrer à lui-même; son propre poids lui fait alors décrire la ligne d'aplomb.

Si l'on veut vérifier l'espace qui se trouve entre plusieurs lignes verticales qu'on vient de tracer, et savoir si ces espaces sont égaux, il faut tenir son porte-crayon avec les quatre doigts de la main droite; l'extrémité de l'ongle du pouce sert à marquer et tenir la grandeur de l'une des divisions qui doit servir de mesure pour savoir si les autres lui sont égales.

Pour s'habituer à tirer les lignes d'une manière satisfaisante, on doit d'abord tirer une ligne horizontale en deux, en quatre, puis en huit.

Si du nombre pair on passe aux nombres impairs l'opération devient plus difficile; d'abord c'est une ligne qu'on partage en trois parties égales, puis en neuf, en dix-huit, et enfin, en cinq, dix et vingt. Tout cela paraît assez mal aisé dans les commencements, mais on y arrive et l'on acquiert par cet exercice des plus utiles la justesse du coup d'œil.

Les angles sont formés par la réunion de deux lignes qui se rencontrent;

le point de jonction entre une ligne horizontale et une ligne verticale forme un angle droit.

Mais en voilà assez sur un sujet qui nous mènerait droit à des démonstrations de perspective dont l'étude doit être l'achèvement de l'instruction élémentaire du dessinateur.

DE LA FIGURE; DE L'ÉTUDE DES PRINCIPES

Parmi les personnes qui veulent apprendre le dessin, il en est bon nombre qui choisissent le genre du paysage comme étant celui qui offre de moindre difficultés.

Contrairement, nous pensons que c'est à l'étude de la figure qu'il faut se livrer dès le début, précisément parce qu'elle exige une justesse de coup d'œil, une exactitude telles que tous les autres genres semblent faciles quand on est familiarisé avec celui-là.

Donc, nous vous engagerons à copier, pour commencer, quelques fragments de figures, tels que: yeux, nez, bouches, oreilles de grandeur naturelle, afin de vous habituer aux larges proportions. Sur ces principes, sont ordinairement tracées les lignes qui en marquent les diverses inclinaisons et les mesures proportionnelles; ces lignes sont comme la charpente de l'édifice que vous allez construire.

Ainsi, lorsque placé devant votre chevalet après lequel vous avez fixé votre feuille de modèle, vous en commencez la reproduction, si c'est un œil de face que vous voulez copier, il vous en faut d'abord mesurer la longueur par une ligne horizontale traversée de quatre lignes verticales.

C'est en usant de ce moyen que vous établirez les divisions. Aussi l'applique-t-on à tout fragment du visage ou du corps.

Pour une bouche, par exemple, votre ligne horizontale part de l'un des côtés pour aller joindre l'autre et elle doit être de même divisée par quatre lignes verticales.

S'il arrivait que vous eussiez à reproduire un modèle sur lequel aucunes lignes ne seraient tracées, pour vous guider, remplacez ces lignes absentes en usant du moyen que nous avons indiqué plus haut : Prenez votre crayon en le tenant devant vos yeux entre le pouce et l'index, c'est-à-dire perpendiculairement et d'aplomb, vous verrez alors quels sont les points de votre modèle que traverse cette ligne fictive, puis, vous en ferez autant en sens inverse, c'est-à-dire en tenant votre crayon horizontalement.

Comparant ensuite votre trait avec celui du modèle, vous en sentirez mieux les différences et vous serez à même de corriger ce que vous avez indiqué trop haut ou trop bas, trop à gauche ou trop à droite.

A ce premier *trait d'ensemble* au fusain, qui s'enlève très-facilement, succède l'esquisse.

DE L'ESQUISSE ET DE L'ÉPURE

L'esquisse est un nouveau trait qui se fait au crayon (pierre) n° 2, et qui doit être modifié, corrigé, étudié autant que possible, et vous ne devrez être satisfait que lorsque vous aurez saisi la physionomie du modèle : par physionomie, nous entendons aspect, et cet aspect sera d'autant mieux rendu que vous en aurez mieux observé les proportions et l'inclinaison.

Lorsque l'esquisse faite, vous voulez la passer au trait, c'est-à-dire

N.º 39

l'épurer, lui donner sa forme définitive, il faut passer dessus de la mie de pain qu'on dirige avec le bout de ses doigts vers tous les points du dessin jusqu'à ce que le trait ne fasse plus qu'apparaître.

— Après avoir fait au fusain le premier trait d'ensemble, puis l'esquisse, et après avoir épuré le trait, il ne s'agit plus que de placer les ombres pour établir le *modelé* et lui donner ainsi tout le relief, tout l'accent, tout l'effet qu'il doit avoir : mais, c'est là une chose sur laquelle il nous faudra revenir plus tard.

En ce moment et après avoir parlé de l'étude des principes, nous allons voir quelle est la meilleure manière de s'y prendre pour tracer l'ensemble, non plus d'un fragment de figure, mais d'une figure entière — d'une tête par exemple.

DE L'ENSEMBLE

Afin de conduire à bien l'ensemble d'une tête, il faut, ainsi que je l'ai déjà dit dans mon précédent manuel, placer dans une position verticale la figure modèle tracée sur le papier.

Cette position est de rigueur pour voir cette figure de grandeur réelle.

En effet, il ne faut pas en être trop près si l'on veut la voir entièrement et d'une seule œillade sans détourner la tête.

De même, votre copie doit être placée juste en face du modèle et dans la même position, de manière à ce que vous puissiez comparer continuellement l'un à l'autre.

Les choses ainsi disposées, si votre modèle offre plutôt l'aspect d'une forme ovale que celui d'une forme ronde, vous tracez d'abord cet ovale dans

la même inclinaison que le modèle, ensuite vous indiquez vos lignes en observant bien les distances existant entre la ligne des yeux et le haut de la tête, entre celle du nez et celle des yeux, entre celle de la bouche et celle du nez : surtout, prenez bien garde à ce que vos yeux ne dévient pas de la ligne tracée pour les recevoir, car si l'un d'eux se trouvait placé plus haut ou plus bas que l'autre, ou bien, si les yeux, le nez et la bouche ne s'accordaient pas dans leur inclinaison, votre tête ne saurait être d'ensemble.

Si la tête que vous copiez est de trois-quarts, remarquez bien que l'œil du petit côté semble fuir, et va en perspective perdre de sa longueur, de même que la pupille, au lieu d'être ronde devient elliptique. Il en sera de même de la bouche dont la plus petite portion ne se voit aussi qu'en raccourci.

LA LUMIÈRE, LA DEMI-TEINTE, LES OMBRES, LES OMBRES PORTÉES

La lumière dans un dessin est tout ce qui est frappé du jour.

La demi-teinte est le point où la lumière se réunit à l'ombre.

L'ombre est la partie qui se trouve complétement privée de lumière.

Il y a aussi des ombres portées ; celles-là se trouvent à nos pieds, lorsque c'est notre corps qui les projette en s'interposant entre la terre et le soleil : elles sont dessinées, sur notre front, par le bord de notre chapeau ; sur un champ, par l'arbre qui le domine ; sur le papier où nous écrivons, par la main qui tient la plume ; les ombres portées sont ce qui donne de la vie et de la solidité aux objets représentés ; c'est ce qui fait circuler l'air autour d'eux.

Le soir, à la lumière de la lampe, les ombres portées sont accusées plus fortement. C'est pourquoi les dessins d'après la bosse se font de préférence le soir, l'effet étant alors bien plus vigoureusement senti qu'à la lumière du jour.

C'est surtout dans le paysage que les effets de lumière et d'ombre indiqués par la nature ont quelque chose de mystérieux, de poétique et de charmant.

Un des plus beaux tableaux de Ruysdaël nous montre un de ces effets-là : c'est un nuage projetant son ombre, sur la moitié d'une plaine immense dont l'autre moitié resplendit des feux du soleil.

DE L'UTILITÉ DE S'EXERCER A FAIRE DES HACHURES ET DE QUELLE FAÇON IL FAUT S'Y PRENDRE POUR OMBRER UNE TÊTE

Avant d'en arriver à ombrer vos dessins, il faut vous exercer à faire des hachures inclinées dans toutes les directions. Cela vous assouplira la main et vous habituera à manier le crayon légèrement sans trop le serrer dans vos doigts; il est bien entendu que pour faire ces hachures on doit tenir le crayon de côté et non comme on tient une plume, ainsi faisant et peu à peu, de raides et sèches qu'elles seront d'abord, vos hachures deviendront grasses et moelleuses.

Lorsqu'il s'agit d'ombrer il faut étendre une couche de hachures sur toute la partie que doit occuper l'ombre.

Cette teinte doit être la plus légère de celles que vous étendrez. Après que

vous l'aurez terminée vous passerez à une autre plus vigoureuse, puis une autre encore jusqu'à ce qu'enfin vous en soyez arrivé progressivement aux tons les plus corsés de votre modèle.

Surtout, observez bien que vos hachures doivent être faites dans le sens du muscle indiquant le *modelé* ; si vous agissez autrement, et si, faisant des hachures droites sur une partie ronde on négligeait de suivre les indications qu'on a sous les yeux, il en résulterait un aspect semblable à celui que présenterait le visage d'une femme qui, voulant donner de l'éclat à ses yeux par l'emploi d'un peu de rouge, en étalerait une couche posée carrément sur chaque joue.

CONSEILS QUI NE DOIVENT PAS ÊTRE NÉGLIGÉS

Vous ne sauriez vous livrer trop longtemps à l'étude des principes de grandeur naturelle, car c'est seulement en persistant dans cette étude que vous neutraliserez la propension que vous pourriez avoir de faire petit et mesquin, ce qui est le défaut de la plupart des commençants.

Afin d'éviter qu'il en soit ainsi pour vous, dessinez largement, grassement, carrément, en cherchant toujours à rendre la masse sans vous préoccuper des détails.

Cependant, lorsque vous serez bien familiarisé avec les grandes proportions à l'aide des copies que vous aurez faites des études de Julien, par exemple, il vous sera fort utile de dessiner dès modèles de nature réduite semblables à celles dont le présent manuel vous offre quelques spécimens, car les proportions réduites ont cela de bon que les incorrections s'y voient beaucoup mieux que dans les dessins de grandeur naturelle.

Surtout, ne donnez pas de coups de crayon au hasard ; raisonnez ce que vous faites, et lorsque vous établissez ou que vous épurez votre trait ne manquez jamais d'observer qu'il doit être léger dans la lumière et vigoureux seulement dans l'ombre.

DU DESSIN D'APRÈS LA BOSSE ET DE L'ÉTUDE DES DRAPERIES

« Dessiner d'après la bosse, ai-je dit ailleurs, c'est se préparer à dessiner d'après nature, » car la transition serait trop forte, si l'élève en sortant de reproduire une étude lithographiée ou dessinée sur le papier, se voyait tout d'un coup et face à face avec les difficultés qui l'attendent devant le modèle vivant. Contrairement, la plupart de ces difficultés se trouveront aplanies pour lui par suite de l'habitude qu'il aura prise de dessiner d'après la bosse.

Pour dessiner une tête en relief, il faut se placer à une distance qui comprendrait trois fois la plus grande dimension de cette tête.

Nous avons indiqué précédemment comment on doit opérer pour faire un ensemble, c'est donc là pour vous une connaissance acquise, nous avons dit aussi comment le porte-crayon, tenu tantôt verticalement et tantôt horizontalement, doit vous servir de régulateur pour subdiviser dans votre pensée les diverses parties du modèle et les comparer à votre copie ; il en sera de même ici.

Vos deux premières divisions se composeront d'une verticale et d'une horizontale, et le point de jonction de ces deux lignes fictives et prises à l'aide d'un porte-crayon seulement, se nommera pour vous le point du

milieu; les autres lignes que vous tirerez dans votre imagination ne seront que les annexes des deux premières et serviront à vous assurer que votre ensemble est identiquement pareil au modèle. Alors, une fois votre ensemble bien établi et après que vous aurez épuré votre trait et déterminé légèrement les masses ombrées, ce sera le moment de commencer le travail de l'estompe.

Les masses doivent être indiquées au moyen d'un crayon *Conté* noir (pierre) numéro 2 que vous aurez mis dans votre porte-crayon, et dont vous aurez cassé la pointe et que vous aurez usé sur votre garde-main jusqu'à ce que l'un de ses côtés se soit aplati; c'est de ce côté plat qu'il faudra vous servir pour vos indications qui doivent être aussi légères que possible.

Surtout ne vous laissez pas décourager par la difficulté d'avoir à travailler d'après une chose sur laquelle nulle ligne n'est indiquée, et faites appel, pour arriver au résultat que vous désirez atteindre, à l'intelligence, au raisonnement, au coup d'œil dont le ciel vous a doué.

Observez d'abord sur quelle partie de votre modèle brille la plus vive lumière, puis, assurez-vous de même du point le plus obscur de la partie où se trouvent placées les ombres les plus vigoureuses : ces deux points reconnus vous indiqueront la gradation ou la dégradation de ton par laquelle vous arriverez à l'un et à l'autre.

C'est avec une estompe de papier gris frottée dans du crayon *sauce* ou crayon noir réduit en poussière, que vous étendrez une ombre plate et unie sur toute la partie ombrée, après quoi vous passerez aux demi-teintes les plus accentuées et de là aux plus claires, jusqu'à ce que vous ayez rejoint la lumière; mais ayez bien soin de changer d'estompe en passant du travail de l'ombre à celui des demi-teintes, et, pour attaquer celles-ci, servez-vous d'estompes en peau blanche.

On emploie aussi, pour terminer et enlever de minces lumières ou pour fouiller quelque partie délicate des yeux ou des lèvres, un petit tortillon de papier, lequel, avec sa pointe déliée, vaut mieux en cette occasion que l'estompe la meilleure.

Disons encore que, bien qu'un dessin à l'estompe reproduise fidèlement les effets d'ombre et de lumière du modèle, il est presque impossible de ne pas se servir du crayon pour lui donner quelques coups de force qui doivent en compléter l'effet: ainsi, dans l'intérieur des narines, sous les paupières, dans la pupille, etc.

Les ombres portées réclament aussi son secours, car c'est leur vigueur qui assure l'effet d'un dessin en y ajoutant le piquant sans lequel il paraitrait fade et incolore.

Lorsque vous dessinerez, soit d'après la bosse, soit d'après nature, il vous faut avoir soin de préparer un fond pour la tête que vous allez reproduire : vigoureux, si elle doit s'enlever en clair; légèrement teinté, si elle doit s'enlever en vigueur.

A QUOI PEUT SERVIR LE FUSAIN

Nous ne saurions trop vous en recommander l'emploi dans les premières études que vous ferez, car c'est par l'habitude de vous en servir que vous en arriverez à acquérir cette manière d'exécuter large et grasse qui est une des premières qualités du peintre, et cette légèreté de la main sans laquelle on ne saurait être un bon dessinateur; et puis, vous deviendrez peut-être un artiste avec le temps, et alors quels services ne vous rendrait-il pas ? Vous viendra-t-il en tête une composition? avec quelques traits de fusain vous la jetez sur le papier, puis, du bout du doigt, vous modelez vos figures, vous établissez votre effet auquel vous mettez la dernière main en débarrassant du crayon, avec une estompe de peau blanche ou de la mie de pain, les parties lumineuses.

Les qualités du fusain viennent en aide aux commençants pour les mettre dans une voie large ; aux peintres qui sont dans le feu de la composition, pour exprimer rapidement ce qu'ils rêvent et pour fixer à la hâte leur effet ; car sous des mains habiles, le fusain ne fera pas seulement un dessin, mais un tableau.

LE DESSIN AU CRAYON NOIR SUR PAPIER TEINTÉ ET REHAUSSÉ AU BLANC

Indiquons sommairement ici et pour terminer notre travail de quelle façon autre que l'estompe peut se faire une étude d'après nature, soit de grandeur naturelle, soit de grandeur réduite.

Pour cela, il vous faut choisir un papier teinté de gris, un peu chaud, ou café au lait, si vous l'aimez mieux, dont la teinte équivale en vigueur à celle des chairs et en représente la demi-teinte.

Sur ce papier, vous dessinerez votre ensemble, vous l'épurerez, puis vous le mettrez à l'effet, au moyen des divers crayons nécessaires pour ce travail, après quoi sur le front, les pommettes, le nez, les lèvres, le menton — sur toutes les parties saillantes — vous appellerez une lumière plus ou moins brillante en vous servant d'un crayon blanc légèrement manié.

On peut aussi, avec l'aide d'un pastel sanguin, ajouter au piquant d'une tête, d'un portrait de ce genre, en plaçant çà et là dans l'oreille, sous les narines, dans le point lacrymal et sous les lèvres, une touche spirituelle qui vient les animer et les égayer à la fois — mais, me direz-vous, pour placer ces touches dont vous parlez si légèrement, il faut du goût, et

votre livre ne m'enseigne que la partie matérielle de l'étude du dessin : — c'est que le goût ne saurait s'enseigner ; car, ainsi que le disait M. le sénateur Dumas, président de la commission du dessin des classes d'adultes de la ville de Paris, en distribuant les récompenses aux mieux faisants, aux meilleurs élèves de l'année 1867 — « Le goût n'est une production spontanée dans aucun pays, il ne s'invente pas ; partout il exige une longue culture ; il se forme insensiblement ; il est le fruit de l'étude et du temps ; il se fortifie par la vue habituelle des belles productions de la nature et par le commerce des œuvres de l'art ; — c'est pourquoi l'on ne devient artiste qu'à la condition de dessiner et de modeler beaucoup ; de façonner l'œil à voir juste ; de forcer la mémoire à retenir l'impression pure et durable des formes, et d'exercer la main à les retracer avec fidélité. »

Nous n'ajouterons rien à cela, si ce n'est que dans certaines organisations le sentiment du beau — le goût, est une qualité innée ; heureux sont ceux qui la possèdent, car elle est la marque certaine d'une prédestination à la culture des arts.

NOTE DES OBJETS NÉCESSAIRES AU DESSINATEUR

1 chevalet,
1 planche de carton,
1 portefeuille,
1 douzaine de bouts de fusain,
1 douzaine crayons *Conté* (pierre) n° 1
1 douz. id. id. n° 2
1 douz. id. id. n° 3

1 douz. crayons Waltson mine de plomb, n° 1
1 douz. id. id. n° 2
1 douz. id. id. n° 3
1 morceau de gomme élastique,
1 porte-crayon,
1 canif,
1 douzaine clous (punaises),
1 douzaine de feuilles papier blanc raisin,

1 douzaine de feuilles papier gris dont vous ferez un matelas en les cousant ensemble, car sans cette précaution la pointe de votre crayon casserait à chaque instant.

Pour les clous qui ont été appelés d'un si vilain nom, ils servent à fixer après le bois du chevalet la feuille de modèle que l'on doit copier.

LE MANUEL DE L'AQUARELLISTE

DES AVANTAGES DE L'AQUARELLE

La peinture à l'aquarelle en est arrivée à un degré de perfection qu'il est difficile de surpasser, et il y a certes bien loin de celle que nous a laissée Nicolle, dans le siècle dernier, et dont on retrouve encore de temps à autres quelques spécimens appâlis, à l'aquarelle telle que la comprennent les aquarellistes français et anglais, à l'heure où nous écrivons ces lignes.

C'est qu'en effet l'aquarelle, dans son début, n'était qu'un lavis aux teintes légèrement étendues, sans vigueur, sans chaleur, pauvre d'effet, semblable en sa façon aux plans d'architecture et aux cartes géographiques, et d'une valeur artistique tout à fait négative, tandis que maintenant elle est devenue la rivale de la peinture à l'huile, qu'elle égale parfois en vigueur et qu'elle surpasse souvent en finesse.

Les ciels vaporeux, les eaux transparentes, les profils énergiques d'une végétation puissante, se détachant sur les horizons lointains, elle rend tout avec un égal bonheur.

C'est du reste un genre de peinture qui convient mieux que tout autre aux amateurs, en raison du peu d'attirail qu'il comporte.

S'agit-il en effet d'aller s'établir momentanément à la campagne? Veut-on prendre un point de vue, travailler en plein air? Est-il question de s'installer dans un salon pour y prendre séance, y faire un portrait demandé? Un portefeuille à goussets de médiocre dimension contient le stirator, le papier, la palette et encore la boite à couleurs.

Si l'on doit travailler dans l'intérieur de la maison, deux verres viennent compléter les objets nécessaires; si c'est dehors, il suffit d'emporter une petite bouteille pleine d'eau, avec un double godet en fer-blanc.

Pour les dames surtout, l'aquarelle a des avantages réels, en plus de ses résultats : là, point d'odeur d'huile rance, point d'essence de térébenthine portant à la tête, point de risque de se tacher qui impose la nécessité de bouts de manches et d'un tablier, deux choses assez maussades dès qu'on travaille hors de l'atelier, et fort peu gracieuses à produire aux regards.

Nous ne devons pas dissimuler néanmoins que ce genre de peinture comporte d'assez grandes difficultés. Contrairement à l'huile, où les lumières s'empâtent avec du blanc et peuvent se rattraper après coup, les lumières de l'aquarelle doivent être réservées, en sorte qu'il est nécessaire de veiller sans cesse sur son ébauche pour ménager les effets que des teintes trop lourdes pourraient détruire.

Quant aux parties vigoureuses de l'aquarelle, on ne saurait les obtenir que par des teintes superposées et composées de manière à ce que, dans l'ombre la plus obscure, il existe une espèce de transparence qui la fasse s'harmoniser avec les parties chaudes et colorées des demi-teintes et des lumières.

L'aquarelle n'est donc pas un genre dans lequel on puisse exceller sans de longues et sérieuses études; et comment en serait-il autrement, puis-

qu'on peut y produire au jour, comme sur la toile, le talent du compositeur, du dessinateur et du coloriste, en y ajoutant la qualité d'une volonté persistante indispensable pour arriver à un résultat aussi complet, avec des ressources beaucoup moindres que celles qui existent dans la peinture à l'huile.

Maintenant, il nous faut sortir des généralités pour entrer dans la voie de l'enseignement pratique ; mais avant, il est nécessaire de placer ici le détail des objets indispensables à toute personne qui veut entreprendre l'étude de l'aquarelle.

OUTILLAGE DU PEINTRE D'AQUARELLE

Un assortiment de couleurs Newman ;
Une douzaine de feuilles de papier Whatman ;
Deux douzaines feuilles de papier ordinaire raisin ;
Un petit et grand stirators ;
Deux planchettes quart et demi-raisin ;
Deux éponges très-fines ;
Un morceau de colle à bouche ;
Six pinceaux comme il sera dit plus loin ;
Cinq à six hampes ;
Deux verres et leurs soucoupes ;
Une palette en faïence ou mieux en porcelaine ;
Une petite bouteille de gomme ;
Une pastille de blanc léger ;

Une règle ; deux godets en fer-blanc
Une équerre ; quatre soucoupes ;
Un canif; un grattoir ;
Un morceau de gomme élastique ;
Une douzaine de crayons Brockman, Waltson n° 3, ou Conté.

COMPOSITION DE LA PALETTE DE L'AQUARELLISTE

DANS QUEL ORDRE LES COULEURS DOIVENT Y ÊTRE PLACÉES

OCRE JAUNE YELLOW OCHRE	ROUGE DE SATURNE RED LEAD
JAUNE INDIEN INDIAN YELLOW	VERMILLON VERMILLION
TERRE D'ITALIE ROMAN OCHRE	LAQUE CARMINÉE CRIMSON LAKE
PIERRE DE FIEL CALSTONE	GARANCE BRULÉE BROWN MADDER
TEINTE NEUTRE PAYN'S GRAY	BRUN ROUGE LIGHT RED
BLEU DE PRUSSE PRUSSIAN BLUE	TERRE DE SIENNE BRULÉE BURNT SIENNA
OUTREMER	SÉPIA NATURELLE SEPIA
COBALT COBALT BLUE	NOIR D'IVOIRE IVORY BLACK
INDIGO	VERT VÉRONÈSE

PREMIÈRE LEÇON

LE CHOIX DU PAPIER

La chose la plus importante parmi celles qui composent l'outillage de l'aquarelliste est sans contredit le choix du papier, puisque de sa bonne qualité dépend la réussite d'un dessin.

Or, on serait complétement dans l'erreur si l'on pensait qu'un papier quelconque, pourvu qu'il soit blanc, et qu'il ait de l'apparence, est suffisamment bon pour un commençant; loin de là, nous pensons que c'est entre les mains de l'élève qui commence que doivent être remis les meilleurs outils, et qu'un *maître* seul pourrait triompher des difficultés provenant d'un papier défectueux.

Nous conseillerons donc de la manière la plus instante à ceux qui nous liront de ne se servir que des papiers *Whatman* de fabrication anglaise, dont les excellentes qualités sont depuis longtemps reconnues en France.

Le papier d'un grain fin, mais non pas satiné, est celui qu'on doit préférer pour les aquarelles représentant des figures d'une certaine grandeur et par conséquent pour les portraits, il est celui qu'on doit aussi choisir pour les dessins de petite dimension, et qui demandent du fini.

Le papier *gros grain* appelé aussi *papier torchon* doit être consacré aux

dessins plus grands, mais surtout à ceux pour lesquels les aspérités du grain se trouvent habilement utilisées dans l'exécution des terrains, de l'écorce rugueuse des arbres, des rochers abrupts, des murailles en ruines, etc.

Le bon sens vous dira tout naturellement que dans la reproduction d'un dessin, si grand qu'il puisse être, où se trouvent des figures d'une certaine grandeur vêtues de gaze, de satin, de velours, le papier torchon vous amènerait les plus déplorables accidents.

EMPLOI DU STIRATOR

Le stirator est surtout nécessaire lorsqu'il s'agit de peindre d'après nature, parce que si, après avoir saisi un effet quelconque on en est mécontent, et si on souhaite recommencer son travail, il ne s'agit que de mouiller à l'envers une nouvelle feuille, de la poser bien carrément sur la toile du stirator, et de la pincer dans la rainure de façon à ce que, une fois séchée, elle soit parfaitement tendue.

EMPLOI DE LA PLANCHETTE, DE L'EPONGE ET DE LA COLLE A BOUCHE

On prend de l'eau de Seine bien propre dans une éponge qu'on presse légèrement, et après avoir posé la feuille de Whatman que l'on veut coller

sur une feuille de papier ordinaire, on en humecte l'envers et on la laisse se ressuyer quelques instants, pendant lesquels on coupe un morceau de papier ordinaire, moins grand d'un travers de doigt que le Whatman qu'on vient de mouiller; on le place au milieu de la planchette, puis on prend la feuille humectée, qu'on pose bien carrément par dessus en ayant soin que le mouillé soit dessous; si l'on double, pour ainsi dire, la feuille de Whatman sur laquelle on va travailler d'un morceau de papier ordinaire, c'est afin d'éviter sous l'aquarelle la transparence de bois, transparence qui empêcherait de juger de la pureté et de la valeur des tons.

Pendant tous ces préparatifs, on a dû mettre la colle à bouche entre ses lèvres afin de l'amollir et de la rendre propre au service qu'on en attend.

Lorsqu'il en est ainsi, on la glisse sous la feuille de Whatman en observant de coller d'abord les quatre coins, puis, les quatre milieux; pour cela on a dû préparer une petite bandelette de papier pliée en double, qu'on fait courir sur le bord de sa feuille à mesure qu'on passe sa colle en dessous, et par dessus laquelle on appuie en frottant ferme, soit avec un petit onglet en porphyre destiné à cet usage, soit avec l'ongle du pouce de la main droite.

Deux observations sont à faire pour en finir avec le papier et la manière de s'y prendre pour le coller : c'est d'une part, que l'endroit de chaque feuille est le côté où se lit le nom du fabricant, et de l'autre, que lorsqu'on humecte le papier il faut le faire avec l'éponge pressée au préalable, afin que la feuille ne soit mouillée que légèrement, sans quoi, elle goderait de telle sorte qu'on aurait mille difficultés à la coller bien carrément. Si la feuille de Whatman dont on se sert est coupée en deux ou en quatre, et qu'on ait employé le coin où se trouve le nom, on doit marquer d'un signe les morceaux qui restent pour en reconnaître l'endroit.

Il va sans dire que le papier ne doit jamais être coupé avec des ciseaux, mais bien avec un couteau à papier en buis ou en ivoire, les petites arrachures qui restent après le papier ainsi coupé en facilitent le collage.

DU CHOIX DES PINCEAUX; COMMENT IL FAUT S'Y PRENDRE POUR LES HAMPER

Les pinceaux dont se servent les aquarellistes sont de deux sortes : ceux de martre et ceux de petit-gris.

Pour choisir un pinceau, il faut en mouiller le poil dans un verre d'eau, en ôter le trop plein au bord d'un verre ou sur le papier buvard, puis, l'appuyer sur la paume de la gauche, tandis qu'entre le pouce et l'index de la main droite on le fait rouler de manière à façonner le poil en une pointe parfaite.

Si, en cet état, cette pointe se montre peu fournie et trop effilée, le pinceau est mauvais, car étant trop flexible il ne saurait se redresser lorsqu'il s'est courbé en se desséchant sur le papier.

Il faut se défier aussi d'un pinceau trop ventru, celui-là ayant le défaut de prendre trop de couleur, on ne saurait s'en rendre maître, car tandis que la pointe étend la couleur où l'on veut qu'il y en ait, son ventre en met où il n'en faudrait pas et dépasse les contours qu'on doit ménager.

Enfin, si en essayant sur la main la pointe d'un pinceau, quelques poils s'échappent du centre commun et s'en vont de çà et de là, il faut le mettre au rebut, sans miséricorde. — Résumé : c'est dans les proportions bien entendues d'un pinceau que réside sa qualité.

Une grande quantité de pinceaux est complétement inutile, il suffit d'en avoir deux un peu gros emmanchés bout à bout pour laver les grandes teintes et pour les fondre, deux moyens, pour certains détails qui demandent à être grassement faits, et deux petits, pour accuser avec finesse et fermeté les touches qui donnent de l'accent à une physionomie et qui se placent

dans l'angle lacrymal, sous les narines, dans les commissures des lèvres.

Lorsqu'on veut hamper un pinceau, c'est-à-dire l'emmancher après un petit bâtonnet d'ébène, de sandal ou d'ivoire appelé hampe, il faut d'abord le faire tremper dans un verre d'eau, et n'introduire la hampe dans le tuyau de la plume que lorsqu'il est bien humecté; autrement la plume pourrait éclater et se fendre, et ce serait un pinceau perdu.

Les pinceaux, nous venons de le dire, doivent être hampés deux à deux, l'un devant servir pour étendre la couleur et l'autre pour la fondre.

DE L'EMPLOI DES VERRES ET DES SOUCOUPES

Pour ne pas se trouver forcé de changer son eau trop souvent, il faut toujours laver ses pinceaux dans le même verre après les avoir dégorgés d'abord dans la soucoupe sur laquelle il est posé, l'eau contenue dans le second verre ne doit servir qu'à délayer les couleurs dont on compose ses tons au fur et à mesure sur le milieu de sa palette; en ayant ce soin, on peut travailler une longue séance sans avoir à se déranger pour remplacer l'eau sale par de l'eau propre.

DE LA PALETTE

Les palettes les plus commodes sont de la forme d'un carré long, aussi grandes que possible.

Les couleurs doivent y être délayées sur les côtés dans l'ordre indiqué ci-dessus.

Le centre de la palette reste libre pour y opérer le mélange des couleurs.

Sous peine de se servir de tons sales et dénaturés, il est nécessaire de la nettoyer chaque jour avant de s'en servir avec une éponge consacrée à cet usage, les tons frais et légers ayant surtout besoin de la plus entière pureté ; sans quoi et s'ils se trouvaient rompus ou ternis, par le mélange de tons d'ombre, là où l'on aurait voulu mettre un ton lumineux on n'aurait qu'une demi-teinte.

COMPOSITION DE LA PALETTE, DANS QUEL ORDRE LES COULEURS DOIVENT Y ÊTRE PLACÉES

« Ce qui est bien est assez, » a dit Montaigne, c'est pourquoi, afin de nous conformer à ce sage précepte, nous ne grossirons pas ce manuel en y consignant ce grand nombre de détails oiseux dont beaucoup d'ouvrages du même genre sont remplis, et qui selon nous sont aussi inutiles qu'ennuyeux.

Mais avant de commencer notre enseignement sur la façon dont vous devrez reproduire le modèle placé sous vos yeux, il est indispensable de parler ici du lavis dont l'exercice vous facilitera l'étude de l'aquarelle en vous habituant à manier le pinceau et à étendre la couleur.

DES LAVIS A LA SÉPIA

Délayez d'abord de la sépia assez épaisse dans une soucoupe qui doit être le fond de réserve dans lequel vous puiserez pour faire vos différentes teintes; auprès de cette soucoupe — ou godet — ayez-en deux ou trois autres avec assiette de porcelaine blanche très-propre, qui vous serviront à composer ces teintes; proche de vous, deux verres d'eau bien claire l'un pour laver les pinceaux, l'autre pour varier, éclaircir, modifier vos tons.

Mouillez légèrement avec l'éponge l'envers de la feuille Whatman que vous avez tendue sur votre stirator, et profitez de son état d'humidité pour commencer votre travail en abordant le ciel, les teintes les plus claires devant être placés en premier, et les plus foncées les dernières.

Donc, dans l'une de vos soucoupes, faites une première teinte légère, celle du ciel, et étendez-la vivement sur tout votre dessin en la fonçant un peu plus, à mesure que vous la descendez.

Avec une autre teinte plus foncée vous accusez les collines du second plan, et jusque sur la chaumière ou le chalet qui peuvent se trouver sur votre modèle, en ayant bien soin de réserver les lumières qui se trouvent sur leur base maçonnée; — quant aux lumières ou pour mieux dire, quant aux parties éclairées qui se trouvent sur vos montagnes ou vos

collines, et aussi à celles qui pourraient être réservées sur vos fabriques et sur les animaux et les petits bonshommes qui animent votre dessin, vous pouvez à la rigueur ne pas vous en préoccuper, vous en arriverez facilement à les ravoir avec l'aide du chiffon ou du grattoir lorsqu'il s'agira de finir.

Une troisième teinte plus vigoureuse doit attaquer les monticules, les tertres, les masses gazonnées et les principaux détails du terrain : avec une quatrième, vous indiquerez le tronc des arbres, les enfoncements, les vides que présentent la fabrique, le chalet, ou le moulin, *mis en scène*, et les ombres portées des toits, des arbres, des pierres, etc.

Ce dernier ton, le plus vigoureux de tous, ne s'étend pas comme les premiers, il dessine l'objet d'une façon précise ; enfin, avec des touches de sépia posées hardiment on donne la dernière main à son travail en se guidant sur le modèle qui doit en indiquer l'inclinaison, la forme, la vigueur, l'esprit et le sentiment.

SECONDE LEÇON

DE L'ESQUISSE ET DE L'ÉBAUCHE DES SUJETS DE GENRE : —
INTÉRIEURS, MARINES, PAYSAGES

DE L'ESQUISSE

L'esquisse se fait avec un crayon mine de plomb n° 3; on s'en sert pour masser, le plus légèrement possible, les ombres et la silhouette des objets représentés dans l'intérieur, la marine ou le paysage qui sert de modèle, sans trop se préoccuper des détails ni de la netteté des contours; il suffit que la copie soit, quant aux lignes, tout à fait semblable au modèle.

Pour faire disparaître les faux traits que le crayon peut avoir laissés, on se sert de gomme élastique, de peau de gant, ou de mie de pain : ce dernier moyen est celui que nous préférons : pour l'employer, on fait une petite boulette allongée, avec une parcelle de pain rassis, très-propre, puis, on enlève les faux traits en ayant soin de frotter le plus légèrement possible pour ne pas altérer l'épiderme du papier.

DE L'ÉBAUCHE

S'il s'agit d'une marine ou d'un paysage, c'est par le ciel qu'on doit commencer son ébauche.

Les lointains doivent être attaqués en même temps que le ciel ; de là on passe au premier plan, puis aux plans intermédiaires ; comme dans l'ébauche, tout le travail doit marcher à la fois, et pour que les teintes se fondent et se perdent les unes dans les autres, il faut éviter avec soin tout mélange entre celles qui doivent se nuire ; ainsi, lorsque dans un ciel on a placé les tons bleus qui figurent la voûte, et qu'on en arrive à masser les nuages lumineux qui viennent se découper dessus, il faut laisser sécher la première teinte avant de poser la seconde, afin d'éviter qu'en se rapprochant et en se fondant l'une dans l'autre cette réunion ne forme une teinte verdâtre, suite naturelle du jaune et du bleu mélangés.

Les teintes employées pour l'ébauche, doivent toujours être peu vigoureuses, puisque ce n'est qu'en revenant sur les tons primitifs qu'on obtient de la transparence. Nous avons dit que les lumières se réservaient, ajoutons cependant que bon nombre d'artistes les couvrent entièrement en ébauchant et les rattrapent ensuite lorsque la teinte est encore humide ; on se sert pour cela d'un pinceau légèrement mouillé avec lequel on dessine la forme qui doit être donnée à la lumière ; puis, on prend un petit chiffon très-fin derrière lequel on pose l'index, et l'on enlève la teinte primitive aux endroits humectés par le pinceau.

Une des qualités de l'ébauche, c'est d'être faite largement et exécutée au premier coup, et que les différentes valeurs de chaque plan et de chaque chose s'y trouvent bien observées.

L'ébauche une fois séchée, on doit revenir de nouveau sur les parties

vigoureuses en ayant soin de soutenir ou de rehausser le ton qui perd toujours en séchant; c'est surtout dans un paysage qu'il faut avoir soin de prévoir cette déchéance de ton avant de commencer les masses d'arbres et les toits des fabriques qui doivent s'enlever en vigueur sur les fonds lumineux ou vaporeux, ou sur le ciel dont cette opposition ferait pâlir les tons brillants, si on ne les forçait un peu de façon à ce qu'ils puissent, en tombant, rester ce qu'ils doivent être réellement.

Les arbres de premier plan, les pierres, les terrains, les hautes herbes doivent être accusés nettement. Les détails des masses verdoyantes du chêne, de l'orme, du tilleul, du marronnier, du saule, du peuplier, demandent à être faits franchement, hardiment dans le sentiment de dessin qui leur est propre, car chacune de ces productions de la nature présente aux yeux un caractère particulier dont vous aurez dû faire une étude spéciale.

Quant aux groupes d'animaux ou de figures dont s'enrichissent les marines et les paysages, après qu'ils ont été dessinés avec soin il faut les réserver pour les faire en dernier; quelques aquarellistes passent par dessus sans les ménager, pour les reprendre ensuite avec des tons gouachés, c'est-à-dire mélangés de blanc avec lesquels on ravive les lumières; mais de pareils moyens détruisent, selon nous, la pureté, la transparence, la légèreté, l'harmonie qui doivent régner dans l'aquarelle, qui dégénère alors en un genre bâtard et qui prend, grâce à ces adjonctions, un aspect froid, lourd et plâtreux.

Les eaux, le ciel et les lointains doivent être franchement, largement ébauchés, et l'on doit en indiquer fortement les ombres principales. Les eaux, lorsqu'elles reflètent le ciel ou les objets dont elles sont environnées, doivent se travailler avec les tons qui ont servi à l'ébauche de ces mêmes objets en observant de les rendre plus légers.

Pour obtenir l'aspect des vagues ou celui du bouillonnement des eaux, on se sert du chiffon, de l'éponge, du grattoir et de quelques autres moyens nommés *ficelles* en terme d'atelier. Les meilleurs et ceux qu'il faut em-

ployer sont ceux qui réussissent le mieux lorsqu'on en fait l'essai : chacun a sa manière d'opérer, et toutes les manières sont bonnes qui amènent de bons résultats.

Les aquarellistes anglais tirent un très-bon parti de ces divers moyens, qui sont surtout utiles lorsqu'on peint d'après nature, parce qu'alors dans la rapidité d'exécution on ne s'astreint qu'avec peine à réserver les lumières.

Ne se laissant pas arrêter par ces ménagements, ils en arrivent à beaucoup de franchise dans la teinte, à beaucoup de large dans l'exécution.

Mais on ne saurait procéder ainsi pour des sujets de figures d'une certaine dimension; pour des portraits, on ne ferait rien de bien, car le grattoir, le chiffon et l'éponge ne suffisant pas pour rattraper de plus larges lumières, on se verrait obligé de reprendre bon nombre de parties avec du blanc, et l'on tomberait alors dans le genre mi-partie gouache et aquarelle que nous avons signalé et qui ne saurait suffire aux exigences d'un aquarelliste *pur sang*.

Dans le paysage et dans la marine, la chose importante et, qui, nous l'avons dit, doit se faire en premier, c'est le ciel; — plus loin, nous en parlerons longuement, en ce moment il nous suffit de placer ici des indications générales.

Ainsi, les ciels se font avec du bleu de Prusse rompu par une pointe de laque; dans les parties plus accentuées, les trouées profondes, on emploie le cobalt, le smalt, l'outremer. C'est la nature ou c'est le modèle qu'on copie qui doit dire de laquelle de ces couleurs il faut se servir, de préférence.

Les nuages chauds et lumineux que vous voyez dans ce paysage d'Hubert, dans cette marine d'Isabey, sont obtenus par des mélanges de jaune indien, de minium, de vermillon.

Les eaux sont ou verdâtres ou bleuâtres.

Pour ces dernières il faut employer l'indigo, le cobalt, l'outremer, le payn's-gray et parfois un peu de sépia.

Pour les autres on doit se servir de ces mêmes couleurs qu'on réchauffe

ensuite avec du jaune indien, de l'ocre, de la terre de Sienne brûlée.

Les feuillages des arbres, s'ils sont frappés des rayons du soleil, ou s'ils s'enlèvent sur un ciel chaud, doivent participer du ton du ciel, c'est-à-dire être faits avec des tons chaudement colorés; leurs masses éclairées doivent être préparées avec du jaune indien, de la terre de Sienne brûlée, même un peu de laque; ensuite, vous rentrez dans cette première teinte avec un ton vert que vous composerez en ajoutant à celui qui vous a servi pour vos masses lumineuses du jaune indien avec une pointe d'indigo. L'ocre peut s'y joindre si la teinte à copier semble en demander.

Dans les verts les plus âpres, les plus crus, on peut mettre une pointe de bleu de Prusse; dans les arbres et la végétation des seconds plans, tous les tons doivent être plus légers; le cobalt sert pour les masses placées dans la demi-teinte ou qui s'enlèvent sur le bleu du ciel; les lumières se glacent avec un peu de laque. Les verts bruns et noirâtres des premiers plans demandent de la terre de Sienne brûlée, de la sépia, de l'indigo.

Si la végétation que vous avez à copier est revêtue de tons brûlés, comme cela arrive en [automne, la préparation des teintes lumineuses se fait avec de la terre de Sienne brûlée pure ou mélangée de laque — ou bien encore avec du jaune indien et de la laque.

Pour faire la partie ombrée de ces masses, on ajoute au ton dont on vient de se servir un peu plus de terre de Sienne brûlée avec de la sépia et une pointe d'indigo.

Le tronc des arbres bleuâtres ou violâtres se prépare avec de légères teintes de payn's-gray, d'indigo, de laque, qu'on glace suivant que le modèle l'indique, avec un peu de sépia, de Sienne brûlée et un léger mélange de laque et d'indigo.

Ceux qui affectent un ton brun doivent être préparés avec l'ocre, la terre de Sienne brûlée, une pointe de laque et de la sépia; les retouches doivent se faire avec les mêmes tons plus vigoureux, mais il faut y mettre un peu plus de sépia et du payn's-gray qu'on réchauffe, lorsqu'il en est besoin, avec un peu de terre de Sienne brûlée et de laque. Quant à la manière dont

on doit s'y prendre, la voici : lorsque vous avez établi ce qu'on peut appeler le *squelette* de l'arbre et qu'on a placé sur les masses de feuillage les différentes nuances qu'indique le modèle, on place les demi-teintes qui doivent se trouver dans la partie ombrée. Ces masses doivent être d'un ton plus froid vers leurs extrémités et plus chaud dans le voisinage de la partie éclairée. Elles doivent aussi être graduées de façon à faire tourner la masse et à lui donner du relief, lorsqu'on est à peu près parvenu à l'effet voulu; on termine par les grandes vigueurs qui ont pour résultat de donner de la profondeur à l'arbre en portant ses masses en avant.

Les grandes vigueurs d'une couleur chaude doivent devenir de plus en plus rares et de plus en plus faibles de ton en s'approchant des extrémités. Lorsqu'un arbre est éclairé du soleil, la partie ombrée doit laisser voir très-peu de détails.

Les ombres portées sur le tronc et sur les grosses branches reflétant la lumière du soleil doivent se composer de tons très-chauds ; contrairement, le côté de l'arbre placé dans l'ombre et réfléchissant la couleur du ciel, prend des tons froids qu'il convient d'accuser aux extrémités des branches et, ainsi que nous l'avons déjà dit, par des tons plus aériens et plus en rapport avec le fond sur lequel elles se détachent.

Les terrains, les fabriques et les rochers demandent à être préparés ainsi : pour les tons lumineux : l'ocre, la Sienne brûlée, un peu de minium, de laque et de brown-madder ; pour les tons d'ombre et de demi-teinte grisâtres ou bleuâtres, le cobalt plus ou moins soutenu par le payn's-gray et mélangé avec une pointe de laque ou de brown-madder, qui rompt la crudité du cobalt, lequel entre dans presque tous les gris fins et légers ; pardessus ces préparations, on revient avec des tons composés de payn's-gray et de terre de Sienne brûlée ou de sépia et de laque, qu'on peut mélanger d'ocre suivant que le modèle semble l'indiquer.

Avec ces tons divers qu'on rend plus vigoureux par une adjonction de sépia, on indique les ombres portées, les creux des terrains, les interstices des pierres, les anfractuosités des rochers et toutes les retouches qui se

trouvent dans l'écorce rugueuse des arbres, dans les barques, les bâtiments les pièces de charpente.

Tous ces enseignements peuvent être mis en œuvre également dans les sujets d'intérieur.

Ainsi, la partie claire ou lumineuse s'obtient par des tons jaunâtres plus mélangés de terre de Sienne brûlée, d'ocre jaune, de brown-madder, etc.

Quant à la partie qui se trouve dans l'ombre, elle doit être préparée avec des tons grisâtres; observez surtout que dans un intérieur ce sont les tons gris et amortis qui règnent dans la partie ombrée.

Les tons entiers et purs ne s'emploient que bien rarement dans la peinture à l'aquarelle; les tons gris, au contraire, sont d'un usage très-fréquent; mais il y a gris et gris, comme il y a fagots et fagots. Il existe des tons gris chauds et colorés; d'autres fins et froids. Par cette appellation de gris, il ne faut pas entendre ce ton neutre et lourd résultant d'un mélange de blanc et de noir.

On peut composer des gris rougeâtres, d'autres jaunâtres, d'autres violetés, d'autres bleuâtres ou verdâtres, ces différences proviennent tout naturellement de la quantité de jaune, de rouge, de bleu ou de vert qu'on a fait entrer dans la teinte. Il y a dans ces tons gris des variétés innombrables, qui toutes, sont remplies de finesse et d'harmonie.

Au reste, il suffit de mêler au hasard deux tons quelconques sur la palette, pour en voir se former une teinte grise qu'on aurait vainement cherché à obtenir; — ainsi du *rouge* et du *vert* font du gris; du *jaune* et du *violet* en feront aussi; il en sera de même avec plus de vingt mélanges; ce sera à vous qui me lisez de choisir celui qui répondra le mieux à rendre le ton du modèle. suivant que vous aurez besoin d'un gris solide ou transparent, fuyant ou corsé.

TROISIEME LEÇON

DES CIELS, DES PETITES FIGURINES
ET DES GROUPES D'ANIMAUX QUI SE TROUVENT DANS LES INTÉRIEURS,
LES MARINES, LE PAYSAGE

L'exécution d'un ciel à l'aquarelle demande une grande légèreté, une grande dextérité de main, car si les couleurs sèchent sur le papier avant qu'on ait pu rendre sa pensée ou copier le modèle qu'on a devant les yeux, les bords des teintes employées peuvent se cerner, des inégalités, des taches peuvent se produire, et alors, adieu la réussite, il n'y a plus rien à faire qu'à éponger le travail commencé en ayant soin de ne pas fatiguer le papier, sans quoi, ce serait une nouvelle feuille à tendre.

— Ainsi, par exemple, lorsque vous voulez rendre un soleil couchant, les bleus de la plus haute partie du ciel, ne peuvent se réunir aux tons jaunâtres de l'horizon sans que cette transition ne soit habilement ménagée, sous peine, par la réunion immédiate du bleu au jaune, de voir se former dans le ciel une pelouse d'un beau vert. Cette transition doit s'opérer en passant du bleu au lilas, du lilas au rose et du rose aux teintes jaunes et orangées en arrivant graduellement aux tons roses et pourpres tels que nous les offrent un effet de soleil couchant, après une chaude journée.

— Si, contrairement, vous voulez commencer votre ciel par la base, il vous suffit pour cela de retourner votre planche ou votre stirator, et, après

avoir mouillé votre papier, d'avancer progressivement en débutant par les tons chauds, puis, avant que d'être arrivé au point où le bleu doit dominer de mêler à vos tons jaunes et lumineux une teinte rosée terminée par du lilas léger composé de rose et de bleu qui vous permet de passer au bleu pur, sans qu'aucune des teintes que vous aurez employées puissent se nuire et se dénaturer mutuellement.

— Pour faire un ciel dont le haut et le bas se trouvent plus foncés que la partie moyenne, il vous faudra répéter en sens inverse les deux manœuvres que nous venons d'indiquer, en ménageant dans le milieu de votre ciel un passage formé de teintes plus claires ou d'eau pure tout simplement, si vous voulez réserver presque entièrement le blanc du papier.

— S'il s'agit d'exécuter un ciel bleu avec des nuages argentés, dessinez la forme de vos nuages avec un crayon, puis faites votre ton bleu en réservant les formes indiquées ; après quoi, marquez l'ombre de vos nuages en mêlant au bleu qui reste sur votre garde-main un peu de payn's-gray, de laque ou de vermillon, avec une pointe d'ocre jaune : plus vous descendez, plus la demi-teinte devient forte, et pour qu'elle conserve de la transparence dans la vigueur, vous y ajouterez un peu d'outre-mer et de vermillon.

Une coutume qui produit rarement de bons effets est de composer à l'avance, soit sur la palette, soit dans des soucoupes, des teintes de ciel.

Ainsi, par exemple, pour produire un ciel d'une teinte vive et pure, le meilleur est de ne pas vouloir arriver, en une seule fois, au ton qu'il s'agit de copier, mais d'user pour cela de teintes superposées : la première sera faite de noir d'ivoire mêlée à une pointe de laque que vous descendrez jusqu'à l'horizon en la nuançant de manière à ce qu'il y ait plus de laque à mesure que vous vous éloignez de la voûte.

Lorsque votre teinte est bien sèche, mettez votre planchette à l'envers, c'est-à-dire la tête en bas, prenez un pinceau plat, et avec son aide, étendez horizontalement un ton de lumière composé d'ocre jaune et de minium avec lequel vous devrez recouvrir vos montagnes et vos loin-

CROQUIS A LA MINUTE
Paris F.Delarue & fils éditeurs
Rue J.J.Rousseau, 68

tains ; en allant vers le haut du ciel, ajoutez à votre ton lumineux une pointe de payn's-gray, sans quoi, ce ton lumineux, qui est jaunâtre, ferait du vert en le mêlant aux tons azurés ; dans cette teinte, mélangez un peu de cobalt et de bleu minéral, et à mesure que vous arriverez vers le haut du ciel renforcez votre teinte bleue.

Comme règle à suivre, évitez de faire des mélanges qui comportent trop de couleurs différentes, car vous avez bien plus de chances d'arriver à l'harmonie en employant un plus petit nombre de tons.

C'est surtout dans les premiers temps de l'étude de l'aquarelle qu'il faut limiter sa palette.

Nous ne prétendons pas dire par-là qu'il y ait un grand nombre de couleurs qu'on doive mettre à l'index, mais un commençant qui se trouverait possesseur d'une boîte trop complète, trop bien fournie, serait fort embarrassé ; ce n'est que par le temps et l'usage qu'on peut apprendre quelles ressources offrent certains tons dont on ne peut connaître l'emploi tout d'abord.

Les groupes de figures ou d'animaux qui se trouvent dans les tableaux du genre de ceux que nous citons en tête de ce chapitre, doivent, nous l'avons dit, être soigneusement dessinés et réservés ; l'aquarelle à peu près finie, on s'occupe de les terminer.

Dans les chevaux en emploie la sépia plus ou moins chaudement colorée avec de la terre de Sienne brûlée et la laque : le payn's-gray se mélange à la sépia s'il s'agit de la robe d'un cheval noir ou brun ; si, au contraire, elle est café au lait, l'ocre jaune, la laque, la terre de Sienne brûlée vous fourniront les tons nécessaires en les assourdissant avec un peu de sépia ou de payn's-gray.

L'âne se prépare avec cette dernière couleur qu'on réchauffe avec un peu de Sienne brûlée, mélangée parfois d'une pointe de laque ; les retouches se font avec de la sépia.

Les vaches se font avec les mêmes tons qui s'emploient pour les chevaux ; les retouches et le mouchage de leur poil, soit roux, soit blanchâtre,

s'obtiennent avec de la couleur rousse brune ou noire, obtenue par l'ocre, la laque, la terre de Sienne brûlée ou de la sépia plus ou moins réchauffée ; ces *mouchetages* doivent se faire avec un ton épais, vigoureux et mis presque à sec, c'est-à-dire déposé et non pas lavé.

Il en est de même, nous l'avons déjà dit, mais nous devons le répéter, de certains détails qui se voient dans les terrains, de certaines arrachures qui se montrent dans les vieux plâtres et dans les murs ; d'une part, il faut y employer le pinceau presque à sec pour faire la retouche, de l'autre, le chiffon avec l'aide duquel on enlève et on peut obtenir des effets surprenants.

Decamps, dans ses tableaux, nous a laissé les plus beaux modèles de ces sortes d'effets. Le procédé est resté sous le nom de *draguine* dans le langage des artistes et des ateliers.

Les chèvres, les moutons se couvrent d'une première teinte ou préparation jaunâtre, composée d'ocre avec une pointe de sépia pour éviter qu'elle soit trop brillante. Quelques tons plus roux, le museau légèrement rosé, la sépia pour les ombres vigoureuses, un peu de gris dans les demi-teintes pour soutenir les parties ombrées, et enfin les lumières enlevées soit au grattoir, soit avec l'éponge, et vous pourrez rendre, d'une manière satisfaisante, l'animal broutant et bêlant qui donne la vie au paysage, et sur lequel s'est appuyée la réputation de madame Deshoulières.

Les indications à suivre pour les vaches et les chevaux peuvent être suivies aussi à l'égard des chiens, dont le pelage est d'ordinaire tacheté de même façon.

Dans les leçons suivantes, nous indiquerons de quelle manière il faut procéder pour les chairs, pour les carnations, pour les cheveux, et quels sont les mélanges avec lesquels on obtient les différentes couleurs nécessaires aux draperies, aux vêtements, aux armures, aux bijoux.

QUATRIÈME LEÇON

DE LA COLORATION DES CHAIRS

Nous avons dit que votre esquisse doit se faire avec le crayon Conté n° 3. Lorsqu'elle est terminée, vous prenez un peu de cobalt que vous mélangez avec du brown-madder, et vous repassez avec votre trait en le rectifiant et en l'épurant ; pour cette opération, votre pinceau ne doit contenir que peu de couleur, afin de ne rien perdre de sa fermeté, car il ne doit remplir ici que l'office d'un crayon.

Ensuite, vous prenez une légère teinte d'indigo avec laquelle vous massez vos ombres, en ayant soin d'adoucir très-légèrement, avec votre pinceau à fondre, humide seulement et non mouillé, le contour de ce modelé.

Vos ombres étant établies, vous posez sur le tout un ton local ou teint de chair, et ce n'est que plus tard en terminant, que vous vous occupez de la demi-teinte qui sert d'intermédiaire entre le ton local et l'ombre.

Ce ton local, qui est la carnation plus ou moins chaudement colorée de l'individu, se compose d'une légère teinte d'ocre jaune mélangée d'un peu de laque.

Nous venons de dire que ce teint de chair ou ton local s'étend par-dessus tout, même sur l'ombre ; néanmoins il est bon de ménager le blanc des yeux, et aussi, pendant que la teinte est encore fraîche, enlever avec un

pinceau presque sec, ce qui forme le dessous de la paupière, si le modèle vous indique que là doit régner un ton plus fin et plus léger, un de ces tons nacrés comme il en existe presque toujours en cet endroit.

Si l'on n'a pas eu ce soin, on peut remédier au mal en enlevant légèrement, avec un petit chiffon, lorsqu'on en arrive à terminer.

La teinte incarnat qui se trouve sur les joues se fait avec un peu de laque et du vermillon ; les oreilles, les narines doivent être glacées avec une teinte un peu plus rosée que le ton local. Pour les retouches qui marquent le modelé des lèvres, l'intérieur des lèvres et des oreilles, il faut faire un mélange de terre de Sienne brûlée, de laque et de brown-madder ; on peut y ajouter une pointe de cobalt pour le rendre plus sourd.

En somme, ce mélange doit produire un ton rougeâtre obscur, mitigé par quelque chose de jaunâtre ; la demi-teinte qui fait tourner les joues en se liant à l'ombre se fait avec un peu de cobalt rompu par une pointe de brown-madder ; à ce ton vous ajoutez une parcelle d'ocre jaune, vous en retouchez les ombres les plus vigoureuses des paupières ; vous faites aussi les autres retouches qui doivent exister sous les masses ou boucles de cheveux accompagnant le visage.

Le cou offre parfois dans l'ombre des tons roux qui doivent se faire en mettant un peu d'ocre jaune mélangée de terre de Sienne brûlée, et si au lieu d'être jaune roux, le cou présente un aspect verdâtre comme cela se voit souvent dans l'ombre, il faut mettre dans le mélange plus d'ocre jaune et moins de terre de Sienne brûlée, et, comme la demi-teinte de votre cou a dû être préparée avec de l'indigo ou du cobalt légèrement rompu, votre ton jaune, mis par-dessus, vous donnera l'effet que vous voulez rendre.

Presque toutes les retouches d'une tête se font avec un pinceau peu rempli, et alors, elles se fondent facilement avec l'autre pinceau, humide seulement. Avant d'en poser une seule, inspirez-vous bien de votre modèle ; voyez quelle est l'inclinaison, la forme, la vigueur de chacune d'elles, car telle retouche, mise sans soin et sans l'observation du modèle, gâte l'effet de votre tête ou le détruit, tandis que telle autre, mise avec esprit, avec

sentiment, détermine la ressemblance et témoigne du goût et du savoir de celui qui l'a comprise et exécutée ainsi.

Il est bien entendu que tout ce que nous venons de dire se rapporte à une carnation pure et fraîche, à un individu jeune et finement coloré.

Si l'individu était pâle, il suffirait d'affaiblir toutes les teintes.

Si, au contraire, on avait à reproduire un teint méridional et chaudement coloré, au lieu d'ocre et de minium, vous mettrez de la terre de Sienne brûlée que vous modifierez, soit en y ajoutant un peu de laque, soit en y ajoutant un peu d'ocre ou de jaune indien.

Si c'est une tête de vieillard ou de vieille femme que vous vous disposez à reproduire, dans un peu d'ocre et de minium ou d'ocre mitigé d'une pointe de laque ajoutez une pointe de sépia, et vous aurez un ton local où le sang sera raréfié et qui tirera sur le grisâtre ; il va sans dire que pour s'harmoniser avec les teints de chair basanés, les retouches doivent comporter plus d'ocre et de terre de Sienne brûlée.

Au reste, il vous suffira de bien étudier votre modèle ; vous vous habituerez peu à peu à y lire comme dans un livre quel ton est nécessaire pour l'imiter.

DE LA COLORATION DES YEUX ET DE CELLE DES CHEVEUX

Les yeux bleus se font avec un peu de cobalt qu'on mélange selon qu'il est nécessaire, pour en adoucir ou pour en augmenter l'éclat, avec du bleu de Prusse ou du bleu minéral, après quoi on les repique dans le côté ombré

avec du payn's-gray mélangé d'un peu de brown-madder ; pour les yeux bruns, il faut employer de la terre de Sienne brûlée, brunie par de la sépia ou éclaircie avec un peu d'ocre et retouchée dans l'ombre avec de la sépia.

Les sourcils se font ordinairement avec le ton le plus vigoureux des cheveux.

La place de la barbe est bleuâtre ; c'est avec une légère préparation d'indigo qu'il faut l'indiquer ; si la barbe ou les moustaches, ou les favoris existent sur le modèle, vous pourrez remarquer qu'ils sont colorés dans les mêmes tons que les cheveux.

Pour les petites figures qui se trouvent dans les paysages, les marines, les intérieurs, lorsqu'ils ne sont là que comme accessoires, on doit en indiquer la masse seulement, c'est-à-dire, en établir franchement les ombres et les lumières pour en bien rendre l'effet, mais on ne doit pas les détailler, sous peine de faire mesquin et lourd.

Il ne s'agit donc, ainsi que votre modèle vous le dira, que d'en préparer les chairs avec un ton suffisamment vigoureux, et d'accentuer le nez, les yeux, la bouche, par un ton sourd composé de brown-madder, de cobalt et d'une pointe de terre de Sienne brûlée ; la partie ombrée du visage s'établira avec le même ton que nous avons indiqué pour des têtes plus grandes, et enfin un peu de couleur rosée, rougeâtre ou jaunâtre, placée sur la partie colorée de la joue, suffira pour mettre la dernière main à vos figures de petites dimensions.

Il n'est pas besoin de dire que plus les figures sont grandes, et plus le travail doit être détaillé et se rapporter à celui qu'exige un portrait.

Les cheveux blonds se massent avec du brown-madder mélangé de cobalt ; les masses lumineuses se couvrent d'un mélange d'ocre jaune et de jaune indien, ou d'ocre jaune avec une pointe de laque et d'un peu de cobalt ; le même ton plus fort suffit aux retouches, les vigueurs les plus accentuées se font en ajoutant une pointe de sépia et de terre de Sienne brûlée.

Les cheveux bruns se préparent ainsi : pour masser les ombres, noir d'ivoire et sépia, sur lesquels on revient avec de la terre de Sienne brûlée,

du brown-madder et du cobalt mélangés ; avoir soin de ménager les lumières qui doivent être *glacées* avec du cobalt et du brown-madder ; dans les cheveux noirs ou presque noirs : mettre peu de Sienne brûlée et forcer le ton en sépia et en payn's-gray ; en somme, les ombres doivent toujours renfermer un principe chaudement coloré, qui, par opposition, fasse valoir la finesse et la légèreté des lumières bleuâtres.

Nous venons de parler des lumières qui doivent en mainte occasion être *glacées :* par glacis on entend une teinte légère que l'on passe vivement sur un ton déjà étendu et tout à fait sec. Les glacis ont pour objet de corriger la crudité d'un ton, de le réchauffer ou d'en modifier la nuance.

DU PORTRAIT A L'AQUARELLE

Dans ce genre, le talent de l'artiste doit consister à tirer le meilleur parti possible de son modèle.

Une figure de face n'ayant pas de piquant, une figure de profil ne se dessinant que pour dissimuler certaines irrégularités du visage : un œil louche, une cicatrice quelconque, on pose d'ordinaire son modèle de trois-quarts. Cependant, quelques personnes, et elles sont rares, ayant un profil remarquable par la beauté, la noblesse, la pureté des lignes, le peintre peut se trouver heureux de les reproduire, et nous en avons vu plus d'un heureux spécimen dans nos expositions annuelles.

Le fond sur lequel vous allez peindre votre portrait doit d'abord vous préoccuper et ne saurait être livré au hasard ; il sera vigoureux ou clair suivant l'effet que vous voulez produire ; sa première qualité doit être d'en-

lever les clairs et de les faire paraître plus brillants par de vigoureuses oppositions, comme aussi de faire valoir les ombres par sa légèreté.

Il faut redouter la monotonie des fonds uniformes qui n'arrivent jamais à produire l'effet que nous venons d'indiquer; un fond habilement ménagé, en clair ou en foncé, autour du visage, est ce qu'il y a de mieux, surtout si, en le composant, vous y faites entrer les mêmes tons dont vous prévoyez devoir vous servir pour la coloration du portrait que vous allez faire et que vous devez observer tout d'abord.

Un portrait à l'aquarelle se fait d'ordinaire dans des proportions réduites. Le modèle placé à la distance voulue, celle que nous avons indiquée pour les études d'après la bosse, on doit en étudier les qualités et les défauts, les divers aspects plus ou moins agréables, et se déterminer pour celui qui paraît le plus séduisant.

Au reste, bien que faisant de l'aquarelle, il est bon d'aller se promener parfois dans les galeries du Louvre où les Van-Dyck, les Rubens, les Titien, les Philippe de Champaigne, donnent aux artistes qui s'occupent de portraits des leçons muettes, mais également profitables pour les peintres à l'huile, les aquarellistes, les pastellistes, les miniaturistes et pour tous ceux qui manient le crayon ou le pinceau, en leur montrant ce que c'est que la distinction, la grâce, le bon goût, la noblesse de la pose, et ce que c'est aussi que le charme, la puissance, l'harmonie des couleurs.

Certes, ce ne sera pas lors de vos débuts que vous pourrez profiter de l'étude de ces grands maîtres; comme tout le monde, vous commencerez par copier quelques esquisses faciles pour en arriver d'encore en encore à des aquarelles plus terminées, et enfin à l'étude de la nature. Une fois que vous en serez là, vos progrès seront d'autant plus rapides que vous aurez plus de désir d'arriver. Pour cela, sans doute, les conseils d'un maître vous deviendront nécessaires, mais ce qu'on ne saurait enseigner, c'est la juste appréciation des objets placés sous les yeux de l'élève; car, s'il existe des principes que tous les coloristes ont suivis, principes aussi certains qu'une règle de mathématique, ceux qui expliquent la valeur du clair, des ombres

et des reflets ne peuvent être saisis par tout le monde, car le sentiment de la couleur tient surtout aux organes de la vue, à la justesse du coup d'œil, à l'observation intelligente des tableaux variés que la nature déploie à chaque heure devant nos yeux.

Nous vous dirons donc : étudiez la nature, voyez ce que chaque variation de l'atmosphère apporte de changement dans la couleur des objets qui vous entourent, et vous serez bien près de rendre le ton juste de chaque chose. Qui ne sait, en effet, que tel objet qui se voit au travers l'air dont il est entouré, nous semble revêtu d'une vapeur bleuâtre; que le même objet, vu au soleil levant, nous paraît laqueux, tandis que le soleil couchant nous le montre revêtu de tons orangés ou rougeâtres?

Par ces motifs, et par bien d'autres encore dont l'énumération nous entraînerait trop loin, il est impossible, nous le répétons, de poser une règle certaine, un principe fixe et invariable, à ce qu'on est convenu d'appeler le coloris. Etre coloriste, c'est être doué d'une faculté des plus rares; le devenir, c'est non-seulement avoir étudié la nature, mais encore être pourvu d'une justesse d'observation qui donne le moyen de la reproduire sous son aspect réel.

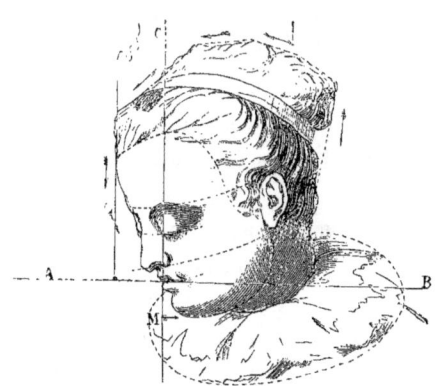

CINQUIÈME LEÇON

INDICATIONS GÉNÉRALES

QUI FACILITERONT A L'ÉLÈVE LA COMPOSITION DES TONS
DES ÉTOFFES ET DRAPERIES QU'IL LUI FAUDRA COPIER D'APRÈS
SES MODÈLES

Pour exécuter les *draperies blanches*, on doit d'abord en masser les ombres avec une légère teinte d'indigo.

Les demi-teintes s'obtiennent avec un mélange d'ocre et de cobalt dans lequel on introduit une pointe de laque, à défaut de quoi ces demi-teintes seraient verdâtres.

Si ces ombres ou ces demi-teintes demandent plus de vigueur que ne peuvent en fournir le cobalt ou l'indigo, on y ajoute un peu de payn's-gray. Ces tons doivent être réchauffés ensuite avec un mélange d'ocre jaune et de laque, car, si l'ocre était pure et sans mélange, placée sur des tons bleuâtres, cela ferait un ton verdâtre, ainsi que nous venons de le dire plus haut.

Draperies et étoffes bleues. Les ombres des étoffes bleues se massent avec un léger ton de sépia et de terre de Sienne brûlée. Les demi-teintes se font avec du brown-madder et du cobalt. Si le bleu que vous avez à reproduire est clair et léger, faites le ton local avec du cobalt et un peu de bleu de

Prusse, et ajoutez-y un soupçon de jaune indien dans le cas où le ton serait un peu criard, c'est-à-dire trop cru.

Si vous voulez obtenir un bleu plus vigoureux, mélangez du bleu de Prusse avec quelque peu de laque pour le ton local.

Les étoffes lourdes, le drap, les molletons, les vêtements laineux doivent être faits avec de l'indigo modifié par de la laque ou du brown-madder, ou du payn's-gray; dans ces deux derniers tons épaissis vous mêlerez une pointe de sépia pour en faire vos retouches.

Draperies et étoffes vertes : prenez pour masser vos ombres, de la sépia et de la terre de Sienne brûlée; le même ton plus clair vous servira pour vos demi-teintes.

Faites votre ton local à l'imitation de votre modèle, soit avec du bleu de Prusse, du jaune indien et une pointe de terre de Sienne brûlée s'il s'agit d'un vert foncé; soit avec un mélange de bleu de Prusse, de vert Veronèse et de cobalt s'il s'agit d'un vert brillant et clair.

Pour les étoffes épaisses et laineuses, les vêtements de marins et de paysans, on procède de la même manière que pour le vert foncé, en remplaçant le bleu de Prusse par de l'indigo qu'on obscurcit avec de la sépia, ou qu'on fait tourner au violet en y ajoutant du payn's-gray ou du brown-madder.

Pour les draperies jaunes on mélange du noir d'ivoire et de la sépia; ce ton sert à masser les ombres; un mélange de brown-madder et de cobalt doit recouvrir les demi-teintes; le ton local s'obtient en mélangeant du jaune indien avec un peu de minium.

Les draperies noires ou brunes se massent vigoureusement; on y emploie le noir d'ivoire et la sépia; les demi-teintes se composent du même ton moins fort.

Le ton local, s'il est froid et bleuâtre, se fait avec du noir d'ivoire ou du noir de bougie mélangé de cobalt, de payn's-gray et, au besoin, d'une pointe de brun rouge.

Les lumières s'enlèvent avec le chiffon jusqu'à ce qu'on ait atteint l'effet

du modèle. C'est ainsi qu'on procède afin d'obtenir les plis cassants et brillants qui rendent les satins et les velours si séduisants à la vue. Seulement, les velours demandent un ton local moins bleuâtre que le satin.

Les cachemires, et généralement toutes les étoffes laineuses doivent être d'un ton plus mat et plus chaud ; nous répéterons ici que le noir de bougie, le payn's-gray et le brun rouge mélangés rendent parfaitement ces sortes de noirs.

Les bruns, les marrons, s'obtiennent avec un mélange de terre de Sienne brûlée ou de laque, de cobalt ou de sépia auquel on ajoute de l'ocre pour l'éclaircir, ou du brown-madder et du payn's-gray pour le rendre plus fort ou plus sombre.

Lorsqu'on exécute des *draperies* ou *vêtements rouges*, il faut en masser les plis avec un mélange de terre de Sienne brûlée et de sépia, après quoi, avec le même ton plus clair modeler les demi-teintes, et, lorsque ces retouches sont bien sèches, mettre le ton local, composé de laque, d'un peu de vermillon et d'une pointe de jaune indien, le tout modifié de façon à en arriver au ton du modèle, soit qu'il vous apparaisse plus laqueux ou plus jaunâtre.

La *couleur violette* a pour basse les mêmes éléments que la couleur rouge en joignant au ton local soit du cobalt, du bleu de Prusse, de l'indigo ou du payn's-gray, suivant le besoin.

Les *étoffes roses* se massent avec le brown-madder et le cobalt ; éclaircir, pour les demi-teintes, et faire le ton général avec de la laque rompue par une pointe de minium ou de jaune indien.

Les *draperies lilas* se font comme les draperies roses en y ajoutant du cobalt ou du bleu de Prusse. Pour en arriver à composer tous ces tons au point nécessaire, il ne saurait y avoir de meilleur moyen que la scrupuleuse observation du modèle. Quant à la connaissance parfaite des mélanges, elle s'acquiert par l'habitude, bien moins longue à arriver qu'on ne le penserait au premier abord ; au bout de quelque temps d'études faites avec intelligence et bonne volonté, la palette vous deviendra familière à ce point que vous trouverez plusieurs manières de composer le même ton, mais, bien

que ce soit une difficulté vaincue, nous devons dire que celle-là n'est pas la plus grande. La justesse du coup d'œil, le sentiment de la couleur, surtout dans les études d'après nature, le goût, le sentiment, l'esprit, qui se montrent dans la manière de faire, ce que les artistes appellent *la façon*, tout cela ne saurait être appris à l'élève, et dépend avant tout de son organisation; c'est pourquoi, parmi tant d'individus qui se livrent à l'étude de la peinture, il en est si peu qui parviennent à s'élever dans les hautes régions de l'art.

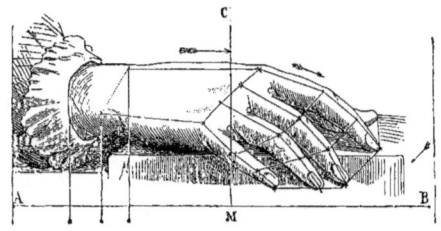

SIXIÈME LEÇON

CONSIDÉRATIONS GÉNÉRALES, CONSEILS

Un axiôme indiscutable, c'est qu'en toutes choses rien n'est plus important que le point de départ. Dans l'étude des sciences et des arts, comme dans la vie humaine, tout dépend des commencements.

Un mauvais début est la chose la plus difficile à réparer.

Ne consultez donc pour vos premières études que les aquarelles d'artistes ayant un talent réel ; étudiez-les avec conscience, cherchez à les reproduire comme couleur, comme *façon*, comme sentiment, comme intention, et, lors même que vos premiers résultats seraient des plus médiocres, soyez assurés qu'avec le temps, en prenant cette méthode et en la suivant avec persistance, vous arriverez à quelque chose de satisfaisant ; tandis qu'en copiant des aquarelles de pacotille, des œuvres sans nom et sans nulle valeur artistique, vous vous éloigneriez chaque jour davantage de la bonne voie, et, par conséquent, du but que vous voulez atteindre.

Avec les dessins d'Hubert, il y en a bon nombre d'autres qu'on doit étudier, parmi lesquels nous vous recommanderons ceux de Justin Ouvrié, de Wild, et de plusieurs aquarellistes anglais.

Pour la *marine*, pour l'*intérieur* et pour les *animaux*, nous vous indiquerons les aquarelles de Hoguet, Heroult, Hildebrand et aussi quelques Bo-

nington, devenus fort rares dans le commerce, mais non pas cependant impossibles à trouver.

Les aquarelles d'Alfred Dedreux vous donneront d'excellents spécimens de la manière dont il faut attaquer le *portrait* du cheval ; et, dans les paysages, intérieurs et marines, vous trouverez à reproduire une foule d'autres animaux, tels que : vaches, ânes, moutons, chiens, chats, oiseaux de basse-cour — toute une ménagerie !

Le *genre* proprement dit est la dénomination dont on se sert pour indiquer les aquarelles ou les tableaux dans lesquels la figure humaine d'une certaine dimension joue le rôle principal.

C'est parmi cette dernière catégorie que se trouvent placés les modèles les plus difficiles à reproduire.

Nous ne nous étendrons pas ici sur le mérite reconnu de quelques rares Charlet, ni sur de ravissants Eugène Lamy, ni sur les pages historiques léguées aux arts par l'aîné des frères Johannot ; car ces derniers dessins surtout, soit à cause de leur trop grande importance, soit en raison du prix auquel reviendrait leur location, sont fort difficiles à trouver, et forment dans les cartons qui les renferment une masse flottante de chefs-d'œuvre qui passent d'une main dans l'autre, parmi les amateurs, gens fort capricieux pour l'ordinaire, qui achètent, troquent et échangent, sans scrupules ni remords et seulement d'après leur caprice du jour, les plus magnifiques choses du monde artistique.

Nous indiquerons donc seulement deux ou trois aquarellistes dont les œuvres et les enseignements sont plus que suffisants pour former d'excellents élèves, et d'abord nous placerons Ramelet, que les arts ont perdu jeune encore, et qui nous a laissé, sinon des dessins de premier ordre, du moins des études excellentes pour les personnes qui s'occupent d'aquarelle.

A. Lacroix viendra ensuite : à la tête d'un nombreux personnel d'élèves bien situés, il a pu longtemps, en raison de sa fécondité, ne pas leur offrir d'autres modèles que ceux qui sortent de son propre fonds, et maintenant encore il en est de même, bien qu'il ait dû se faire remplacer auprès de ses

élèves par une personne qui tient son atelier ; aussi est-il fort connu et fort recommandable dans l'aquarelle, qui n'est qu'une des faces de son talent, et nous ne trouverions rien à reprendre dans ses productions, n'était ce qu'on peut appeler un *poncif* de couleur, qui répand sur toutes ses productions une teinte roussâtre un peu monotone.

Mais si ce défaut est visible, ses qualités ne le sont pas moins, et l'on ne peut guère espérer trouver des modèles meilleurs que les siens.

Enfin je citerai, pour terminer, les aquarelles de mon père, Ad. Midy, remarquables, surtout par une grande finesse de ton, et qui réunit à cette qualité précieuse une excessive vigueur de coloris, alliant ainsi, dans ses productions, deux résultats que, jusqu'à lui, on aurait pu croire inconciliables.

Après avoir amplement fourni les cartons du commerce de spirituelles compositions et de motifs où brilla pour la première fois le costume breton dans tout son charme primitif, il se dévoua à la traduction de tableaux à l'huile qu'il reproduisit à l'aquarelle, de là lui vient, sans nul doute, cette vigueur qui le distingue et qui doit être pour vous un excellent sujet d'études.

Voilà donc deux aquarellistes que vous pouvez étudier avec fruit.

Lorsque nous avons composé la palette ou tableau de couleurs qui accompagne ce Manuel, nous avons voulu le simplifier autant que possible, en n'y faisant entrer que les couleurs strictement nécessaires ; pourtant, il en est quelques-unes encore, qui, pour n'être pas employées ordinairement, n'en sont pas moins utiles dans certains cas.

La pierre de fiel, entre autres, appelée *calstone* en anglais, peut vous servir dans les draperies jaunes, dans les végétations frappées du soleil ; enfin, cette couleur peut aussi donner de la finesse et de la transparence dans les demi-teintes jaunâtres des chairs.

Le *smalt*, d'un assez difficile emploi, trouve souvent sa place dans les ciels, et, lorsqu'il a été employé dans votre modèle, vous ne pourriez en rendre l'effet par une autre couleur.

Le *scarlett* est un rouge magnifique, mais dont on ne saurait se servir en teinte ; il s'emploie parfois pour établir une vive lumière sur une draperie, pour frapper un bijou d'une étincelle brillante, etc. On ne doit pas le laisser dans la boîte qui contient les autres couleurs, d'abord parce qu'il s'altère et peut noircir, ensuite parce que le moindre contact avec le fer ou l'acier le décompose, et que la pointe d'un canif, d'un compas, l'approche d'une plume de fer ou d'une paire de ciseaux, peut le faire fondre ou le détruire complétement. Tenez-le donc à part, isolé, dans une petite boîte en carton, et qu'il en soit de même de votre blanc, dont vous ne devez vous servir que rarement.

Nous avons dit que le papier Whatman, avec un grain fin, est celui qu'on doit préférer pour la figure et pour tous les sujets pourvus de personnages d'une certaine dimension ; mais lorsque vous aurez à reproduire l'effet qui s'obtient sur le papier *torchon* seulement, et que, pour votre modèle, on s'en sera servi, il va de soi-même que vous devrez vous en servir aussi.

Si nous n'avons rien cru devoir vous dire pour les perles et les dentelles, c'est parce que vous devrez les traiter de la même façon que les *draperies blanches*, sauf la différence de la touche, qui fait ressortir les lumières des perles, qu'on peut empâter avec un peu de blanc, après en avoir marqué les ombres avec des tons gris et bleus, et les demi-teintes avec un ton jaunâtre.

Les aciers se préparent avec des bleus gris légers, revenus avec une pointe d'ocre, qui les verdit légèrement ; leurs demi-teintes demandent parfois du noir mélangé dans le ton d'ombre. L'acier, comme le cuivre et comme tout ce qui est luisant et poli, doit avoir de très-vives lumières et participer de la couleur des objets environnants.

Nous ne quitterons pas la plume sans vous recommander aussi de ne jamais négliger les détails les plus petits.

Un joli effet dans le ciel, la brisure d'une feuille, de quelque grande herbe placée en premier plan, une arrachure marquant la vétusté d'un

mur, la boue du chemin, qui s'est inscrite sur la chaussure du paysan, la poussière qui couvre d'un voile grisâtre certains détails du terrain, la paillette lumineuse qu'attache un rayon de soleil à la pointe de la baïonnette du soldat, rien de tout cela ne doit être omis, car ce sont ces détails qui donnent la vie aux imitations de la nature.

DU COLORAGE DES LITHOGRAPHIES

A L'USAGE DES PERSONNES QUI NE SAVENT PAS DESSINER

A la ville comme à la campagne, l'hiver comme l'été, il est un amusement qu'on peut prendre, un petit talent qu'on peut acquérir. Ce petit talent est celui à l'aide duquel on en arrive à colorier des lithographies, telles que : fleurs, figures, animaux, intérieurs, paysages, marines, etc.

OBJETS NÉCESSAIRES. — EXERCICES INDISPENSABLES

Les personnes qui désirent apprendre le coloriage doivent d'abord se munir de tous les objets indiqués pour l'aquarelle dans les premières pages de ce Manuel. Seulement, il leur suffira de prendre un assortiment de couleurs françaises, lesquelles seront excellentes si on les achète chez Giroux,

Susse ou Binant, chez Picart ou Berville, Desforges ou Saint-Martin. Car toutes ces maisons, si bien connues des amateurs et des artistes, ne tiennent que des couleurs de première qualité.

Vos premiers essais doivent se faire sur du papier rayé ou carroyé largement ; entre ces raies ou ces carreaux, on étend une teinte quelconque en faisant attention de ne pas dépasser les bords et de ne pas tacher la teinte que vous délayerez d'abord dans une soucoupe, afin de pouvoir en remplir largement votre pinceau au fur et à mesure du besoin que vous en aurez.

Pour emplir une raie, par exemple, vous devez commencer à poser le pinceau sur le haut de la feuille en l'appuyant sur la gauche, puis, lorsque vous avez bordé soigneusement un petit bout de ce côté avec un pinceau assez plein pour que la couleur reste quelques instants mouillée, vous remplissez prestement l'espace vide entre vos deux raies, et arrivant à la ligne de droite, vous tenez votre pinceau perpendiculairement, car s'il était couché, son ventre vous ferait dépasser malgré vous la ligne qui doit vous servir de limite. Surtout observez bien de ne reprendre jamais avec une teinte mouillée dans une autre que vous auriez laissé sécher, car la couleur fraîche que vous placeriez sur une couleur sèche ne pouvant s'y mêler, produirait d'ignobles taches que rien ne saurait faire disparaître.

Ni taches, ni bavures ou débords en dehors des lignes, tels doivent être les résultats des exercices que nous venons de vous indiquer, et qu'un peu d'habitude vous rendra faciles.

Lorsque vous en serez arrivés à conduire dans vos raies et dans vos carreaux les teintes qui doivent les remplir, même les plus sombres et les plus épaisses, sans altérer en rien la pureté des lignes tracées sur le papier, vous vous procurerez des costumes, des feuilles de modes, les uns coloriés et les autres en noir, et vous vous appliquerez à imiter les tons du modèle, tons composés pour l'ordinaire, car il arrive bien rarement qu'une couleur soit employée pure et sans mélange, ainsi que vous le verrez en lisant ce qui a été dit dans ce Manuel en parlant du mélange des couleurs à l'aquarelle, et dont voici une espèce de résumé :

Lorsque vous voulez faire du vert, vous mélangez du jaune indien ou de la laque jaune avec du bleu de Prusse ou de l'indigo. Si vous désirez l'échauffer encore et lui donner la teinte que reçoivent les feuilles à l'approche de l'automne, ajoutez du minium ou rouge de Saturne, de la terre de Sienne brûlée aussi, même de la laque.

Au contraire, si vous voulez obtenir un vert sombre ou privé de soleil, ajoutez du bleu gris ou de la sépia.

Avec la laque, le minium, le vermillon, l'ocre, la terre de Sienne brûlée, on peut composer vingt rouges différents.

La laque mélangée de bleu de Prusse fait un violet brillant ; en y ajoutant de l'eau, on a du lilas. Si l'on veut un violet plus sourd, plus vigoureux, on ajoute au ton primitif une pointe d'indigo, un peu de sépia ; s'il est nécessaire que le violet devienne plus chaud et plus roussâtre, ajoutez-y un peu de laque et de terre de Sienne brûlée.

Mêlez de la sépia noire et du bleu gris et vous aurez du noir.

Un peu de minium avec beaucoup d'eau sert pour les teintes de chair. Ce rouge-là, mélangé avec de la laque, de l'ocre et du jaune indien, vous donnera tout une gamme de tons charmants. Pour faire les ombres de vos tons rouges, écarlate, ponceau, amarante, ainsi que ceux qui en dérivent, vous ajouterez dans le ton primitif, celui dont se compose votre teinte lumineuse, soit du bleu gris qui donne une ombre froide, soit de la terre de Sienne brûlée ou de la sépia colorée qui font des ombres chaudes pour les objets exposés à la lumière du soleil.

Mais il y a mille combinaisons qu'il vous faudra chercher vous-même. En cela vous serez aidé par votre intelligence et vos observations. Ainsi, quand vous voudrez composer un marron foncé, vous avez la sépia qui se dore et s'échauffe en y ajoutant du jaune indien et de la laque.

Si vous voulez avoir un gris fin et perlé, au bleu gris vous ajouterez du cobalt ; si vous le voulez plus chaud, ajoutez-y une pointe d'ocre avec un peu de laque. En opérant ces divers mélanges, il n'y a pas un seul ton gris que vous ne puissiez obtenir.

Pour les ciels, les figures, etc., nous vous renvoyons aux renseignements que vous trouverez plus haut, dans le *Manuel de l'aquarelliste*.

Une chose que vous ne savez peut-être pas, c'est que les lithographies ou gravures étant tirées sur du papier non collé, c'est-à-dire sur du papier qui boit, vous devrez faire de l'encollage pour le préparer, sans quoi, votre couleur passerait au travers.

Voici la manière de faire cet encollage : ayez pour cinq centimes de colle de Flandre, pour dix de savon blanc, sans odeur, que vous faites bouillir jusqu'à ce que l'un et l'autre soient fondus ; ensuite ajoutez-y cinq centimes d'alun en poudre qui en se dissolvant donnera à votre encollage la blancheur et l'opacité du lait.

Puis, vous passerez le liquide et vous y ajouterez l'eau nécessaire pour faire six bouteilles ; vous les boucherez et vous les mettrez au frais, pour vous en servir au besoin.

A l'aide d'un pinceau, appelé *blaireau*, vous passerez doucement l'encollage sur vos feuilles, que vous aurez posées à plat sur une revêtue de papier gris bien propre.

Au fur et à mesure qu'elles seront encollées, vous les poserez entre deux feuilles de papier gris sans colle, ou vous les laisserez se ressuyer un peu après avoir constaté que l'encollage a bien mordu sur toute la lithographie, surtout aux endroits où se trouve le crayon, puis vous les ferez sécher à cheval sur une corde garnie aussi de papier gris.

Vos feuilles une fois séchées, il se pourrait que le papier se montrât rétif par trop d'encollage et refusât de prendre la couleur. Vous prendriez alors un peu de fiel de bœuf et vous en mettriez seulement un soupçon dans chacune des teintes dont vous auriez à vous servir ; un peu d'eau-de-vie remplace le fiel avec avantage lorsqu'on n'a pas affaire à du papier trop vigoureusement encollé ; un autre bon moyen est de prendre une éponge fine et humide et de la passer sur la lithographie sans frotter fort, ce qui éraillerait le papier, et de laisser sécher ensuite ; mais pour employer ce dernier moyen, il faut avoir du soin, beaucoup de soin — et la main légère. Pour

tout le reste, les enseignements disséminés dans ce Manuel de l'aquarelliste devront vous suffire; seulement, ne rompez pas autant vos couleurs, employez-les plus crues, plus vives, car le crayon lithographique met dans vos tons un élément qui les assourdit suffisamment.

Nota. Les personnes qui désireraient se procurer les lithographies en noir qui sont dans ce Manuel pour les colorier, les trouveront soit chez l'éditeur, rue de Rivoli, n° 55; soit chez l'auteur, rue de Miroménil, n° 47, au prix de 30 centimes chacune.

TABLE DES MATIÈRES

	Pages.
Dédicace .	6
L'auteur au lecteur.	9
Manuel du dessinateur	11
Du dessin en général	13
Lignes horizontales, verticales et obliques	13
De la figure, et de l'étude des principes.	15
De l'esquisse — de l'épure	16
De l'ensemble.	17
De la lumière, de la demi-teinte, des ombres, des ombres portées	18
Des hachures	19
Conseils qui ne doivent pas être négligés	20
Du dessin d'après la bosse et de l'étude des draperies	21
A quoi peut servir le fusain.	23
Le dessin au crayon noir, sur papier teinté rehaussé de blanc	24
Note des objets nécessaires au dessinateur.	25
Manuel de l'aquarelliste.	27
Des avantages de l'aquarelle..	27
Outillage du peintre d'aquarelle..	29
De la palette	31
Première leçon. — Le choix du papier	32
Emploi du stirator..	33
Emploi de la planchette, de l'éponge, etc..	34
Du choix des pinceaux	35
De l'emploi des verres et des soucoupes.	36
De la palette	37
Composition de la palette, des lavis à la sépia.	38

		Pages.
Seconde leçon. — De l'esquisse et de l'ébauche. Des sujets de genre : Intérieurs, marines, etc.		40
Troisième leçon. — Des ciels, des figurines et des groupes d'animaux qui se trouvent dans les sujets de genre		47
Quatrième leçon. — De la coloration des chairs.		51
De la coloration des yeux et des cheveux.		53
Du portrait à l'aquarelle		55
Cinquième leçon. — Indications générales.		58
Sixième leçon. — Considérations générales. — Conseils		62
— Du colorage des lithographies à l'usage des personnes qui ne savent pas dessiner.		66

LAGNY. — IMPRIMERIE DE D. THIÉRY ET Cⁱᵉ.

www.ingramcontent.com/pod-product-compliance
Lightning Source LLC
Chambersburg PA
CBHW070316230526
45470CB00002B/909